PIXEL ART COLORING

픽셀 아트 컬러링
가이드북

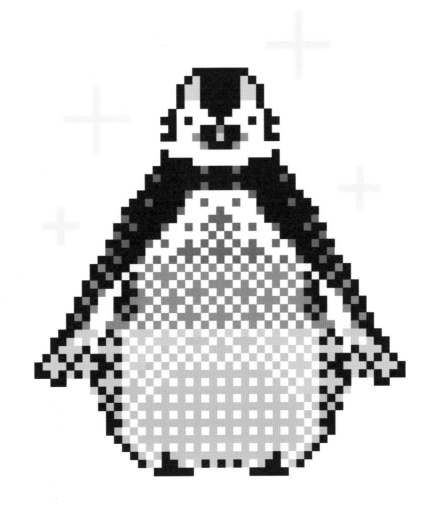

비타북스

PROLOGUE

'픽셀 아트로 세계 정복'을 꿈꿔온 지 어느 덧 9년이 되어갑니다.

반복되는 익숙한 일상 속에서 '나'를 찾고 싶어 무작정 태블릿 펜을 끄적이던 남자는 이제 '픽셀 아티스트'라는 칭호를 가지고 색색의 점으로 콕콕 찍어낸 그림 작품들을 들고 와 이렇게 여러분들을 마주하고 있습니다.

10년 전에는 상상할 수 없을 만큼 어렵고 종잡을 수 없는 시기를 함께 견뎌내고 있을 여러분들께 이 책이 다채로운 즐거움을 주는 동시에 온전한 쉼이 될 수 있기를 희망합니다.

2021년 여름 어느 날 작업실에서
픽셀 아티스트_ 주재범

INTRODUCTION

이 책은 채색이 편리하도록 '컬러링 가이드북'과 '컬러링북' 두 권으로 구성되어있습니다.

가이드북은 픽셀 아트 컬러링 방법과 추천하는 채색 도구에 대한 소개 등 시작하기에 앞서 읽어두면 도움이 되는 안내서입니다. 주재범 작가의 작품 20점과 함께 각각의 작품에 사용된 컬러 팔레트가 가이드북에 들어있으니 가장 먼저 읽어보세요.

컬러링북은 실제 채색을 할 수 있는 액티비티북으로 수성펜(플러스펜)이 번지지 않고, 색연필은 발색이 잘 되는 용지를 사용했습니다. 또한 용지 두께가 두툼해서 채색을 마친 후 절취선을 따라 잘라내 포스터로 활용해도 좋습니다.

'가이드북'의 컬러 팔레트를 참고해 '컬러링북' 속 멋진 픽셀 아트를 완성해보세요!

FOLLOW ME!

픽셀 아트 컬러링의 가장 큰 장점은 어떤 색으로 칠할지 고민할 필요도, 채색 기법이나 노하우도 필요 없이 지정된 색으로 네모 칸만 채색하면 멋진 작품이 완성된다는 거예요. 처음 접하시는 분들을 위해 컬러링 방법을 자세히 소개해드릴게요.

1 가장 먼저 할 일은 따라 그리고 싶은 작품을 골라보는 거예요(가이드북).

이 책에는 Level 1~4까지 픽셀 개수와 난이도가 다른 20개의 픽셀 아트 작품이 담겨있습니다. 컬러링 가이드북을 펼쳐 각 레벨의 첫 장에 소개한 픽셀 아트 중 한 작품을 pick 해보세요! 픽셀의 개수가 적고 비교적 단순한 색감을 활용한 Level 1 먼저 시작하는 것을 추천합니다.

2 컬러 팔레트를 참고해 채색 도구를 준비해요(가이드북).

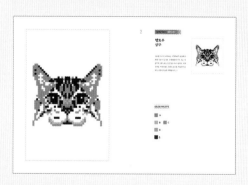

픽셀 아트 컬러링의 또 하나의 장점은 다양한 채색 도구를 활용할 수 있다는 점입니다. 소프트한 느낌의 픽셀 아트를 구현하고자 한다면 색연필을, 원화와 비슷한 픽셀 아트를 구현하고자 한다면 수성펜(플러스펜)이나 마커를 추천해요.

하지만 이외에 내가 가진 어떤 채색 도구라도 괜찮아요. 한 가지 채색 도구로만 완성해도 되지만 여러 가지를 혼합해 채색해도 색다른 느

낌의 작품을 완성할 수 있지요. 자신만의 개성으로 픽셀 아트를 즐겨보세요!

채색 도구 예

48색 수성펜(플러스펜)

색감과 색 구성이 원화와 유사해요. 펜촉이 뾰족해 작은 픽셀도 충분히 칠할 수 있고, 잉크도 금방 건조돼서 〈픽셀 아트 컬러링〉에 가장 적합한 도구예요.

색연필

누구나 한 세트는 가지고 있을 만큼 대중적인 채색 도구죠. 필압을 조절해 한 가지 색연필로도 연한 색과 진한 색을 표현할 수 있어요. '컬러 팔레트'와 유사한 색이 없다고 하더라도 색연필 2~3가지를 레이어드하면 되니 활용도가 높답니다. 넓은 면적을 칠하기도 좋아요. 원화와는 조금 다르지만 좀 더 부드럽고 사랑스러운 픽셀 아트를 완성할 수 있어요.

젤잉크펜

요즘은 젤잉크펜도 수십 가지 다양한 색으로 구성된 세트 상품이 많아요. 글씨를 쓰는 펜이므로 펜촉이 뾰족해 픽셀 아트 컬러링하기 적합하죠. 하지만 제품에 따라 마르는 데 소요되는 시간이 다르니 번지지 않도록 주의하세요.

마카

끝이 납작하거나 붓 모양인 팁을 이용해 잉크로 그림을 그리는 도구입니다. 다양한 굵기와 선 느낌을 낼 수 있어 드로잉에 많이 사용됩니다. 조금 비싸지만 여러 가지 색을 구입할 수 있고, 드로잉이나 채색을 위한 도구인 만큼 다른 도구들에 비해 컬러링 완성도가 높은 편이지요.

3 컬러링 페이지를 펼쳐요(컬러링북).

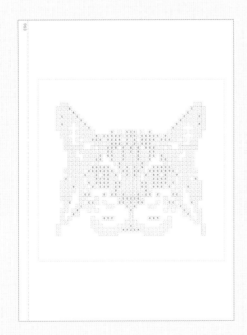

이제 준비는 끝났습니다. 별책 컬러링 페이지를 펼쳐 채색을 시작해볼까요?

각각의 컬러링 페이지에는 픽셀마다 알파벳(A, B, C, D …)이 적혀있어요. 알파벳을 확인한 후 가이드북의 컬러 팔레트에서 동일한 알파벳을 찾아 지정된 색으로 채색하면 됩니다. 색을 채울 때는 네모 칸을 채운다는 생각으로 선을 넘어가지 않도록 주의하는 것이 좋아요. 그래야 좀 더 깔끔하고 픽셀 아트의 느낌을 잘 살린 완성작이 탄생한답니다. 6쪽에 소개된 Coloring tip!에 더 자세한 컬러링 방법이 소개되어 있으니 꼭 읽어보세요.

Coloring tip!

1 픽셀 아트를 더 완벽히 익힐 수 있도록 채색 방법을 안내해드릴게요. 정말 간단해요! 가지고 있는 채색 도구들 중에서 컬러 팔레트와 가장 유사한 색을 찾아 지정된 색으로 색칠하면 돼요.

예) **COLOR PALETTE**

① A를 채색한다.

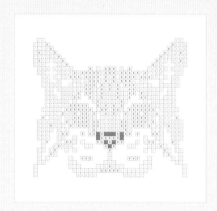

② B를 채색한다.

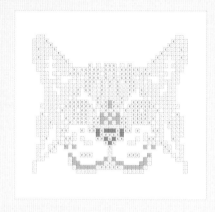

③ C를 채색한다.

④ D를 채색한다.

⑤ E를 채색한다.

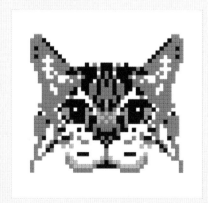

위 예시와 같이
한 가지 색을 골라 알파벳을
찾아가며 칠해도 되지만
첫 번째 픽셀부터 차근차근
한 칸씩 채워나가도 OK!

2 이 책에 소개된 주재범 작가의 작품은 디지털로 작업한 것이므로 안내한 컬러 팔레트와 똑같은 색으로 칠하기는 어려워요. 똑같은 색을 못 찾겠다고 절대 포기하거나 스트레스 받지 마세요! 비슷한 색으로 칠해도 충분히 멋진 작품이 완성된답니다.

3 꼭 A부터 채색할 필요는 없어요. 좋아하는 색을 먼저 칠하거나 연한 색부터 진한 색 순으로 칠해도 좋아요.

4 수성펜(플러스펜)으로 너무 진하게 칠하면 종이가 살짝 벗겨질 수 있습니다. 펜으로 네모 칸 안에 '페인트 칠'하는 느낌으로 채색하거나, 펜을 쓱싹쓱싹 움직일 때 '왕복'이 아니라 '편도'로 움직이면 더 깔끔하고 예쁘게 칠할 수 있어요.

5 채색 도구가 뭉뚝하다거나 칸을 모두 채우는 것이 부담스럽다면 X자, 열십자(+), 점, 빗금(/) 등 다양한 방법으로 채색해도 돼요. 칸을 채워서 완성한 픽셀 아트와는 다른, 색다른 작품이 완성될 거예요!

예)

이제 픽셀을 만나볼까요?
Let's GO !

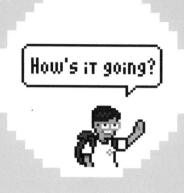
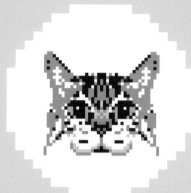
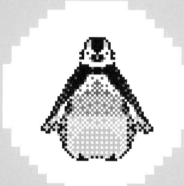
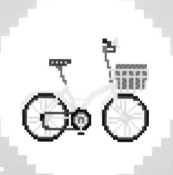

LEVEL 1

픽셀과
친해지기

인물, 사물, 동물을 픽셀로 표현하기

픽셀에 익숙하지 않은 분들을 위해 60×80개 이하의 픽셀로
이루어진 작품부터 시작해볼게요. 어렵게 생각하지 마세요.
픽셀을 하나둘 채워가다 보면 하나의 그림이 완성되는 짜릿한 게임을 즐기게 될 거예요.

How's it going?
어떻게 지내세요?

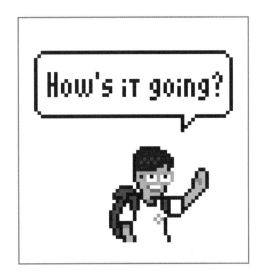

반가운 이를 만나 인사를 건네는 평범한 일상이
요새는 왜 짠하게 느껴지는 걸까요? 안부를 묻
는 것에 여러 가지 의미가 있는 요즘입니다. 이
그림을 보는 여러분께 픽셀 아트 속 친구처럼 반
가운 인사를 드립니다.

"안녕하세요! 요즘 어떻게 지내세요?"

COLOR PALETTE

■ A

■ B ■ C

■ D

■ E ■ F

■ G ■ H ■ I

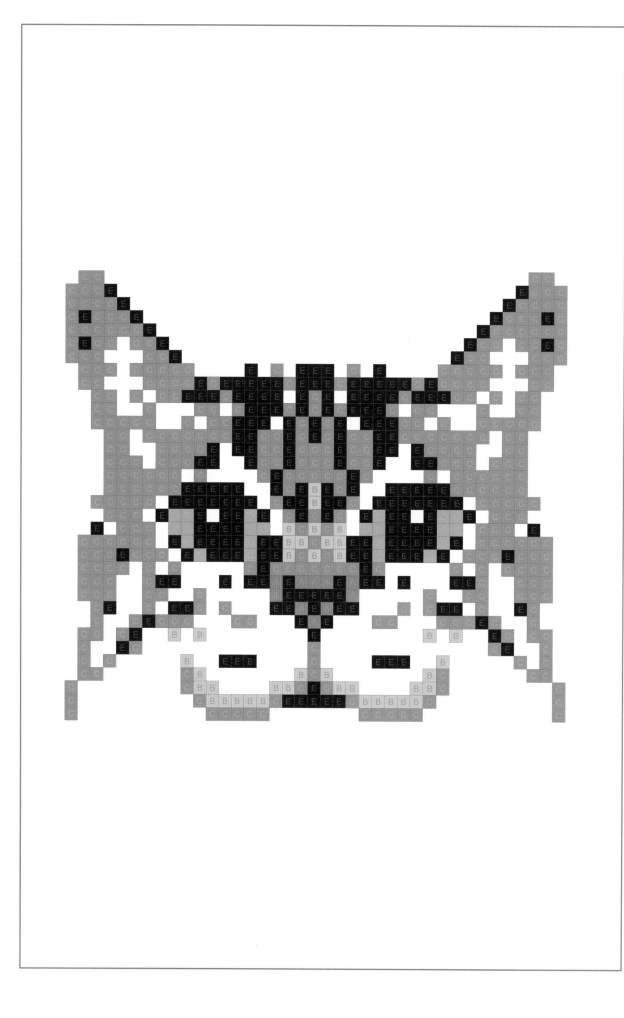

컬러링 바탕지 | 별책 03쪽

헬로우
살구

서로를 지그시 바라보는 고양이와의 눈맞춤은
묘한 기분이 듭니다. 흐뭇해하며 미소 짓는 것
같기도, 잠이 오는 것 같기도 하니 말이죠. 저의
귀여운 가족이었던 고양이 살구를 떠올리며 슬
며시 고양이 미소를 띄워봅니다. :)

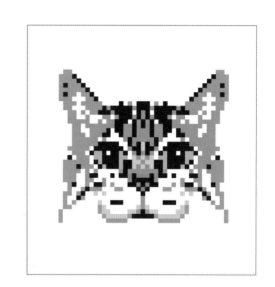

COLOR PALETTE

A

B C

D

E

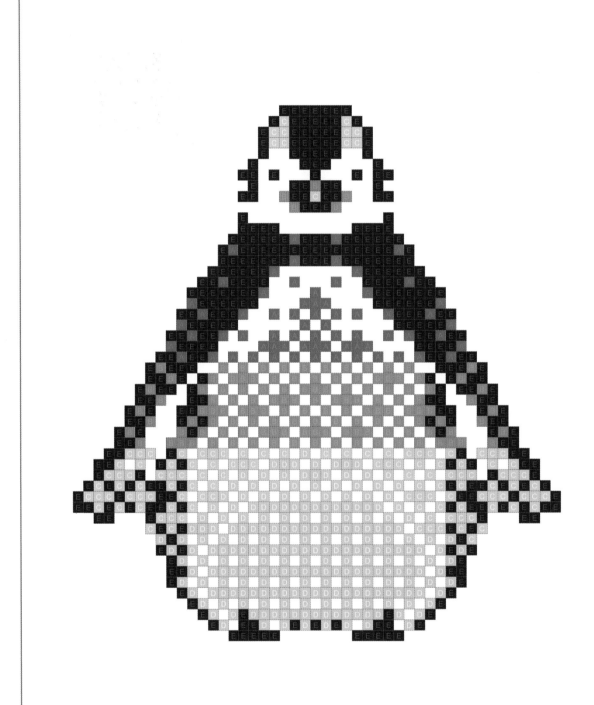

펜펜이

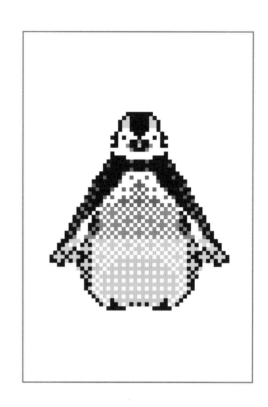

펭귄이 나오는 만화가 몇 개나 될까요?
행동 하나하나 귀여운 구석이 많은 펭귄, 그래서
인지 애니메이션 소재로도 많이 등장합니다. 여
기도 있네요! 픽셀 펭귄, 펜펜이를 소개합니다.

COLOR PALETTE

A

B

C

D E

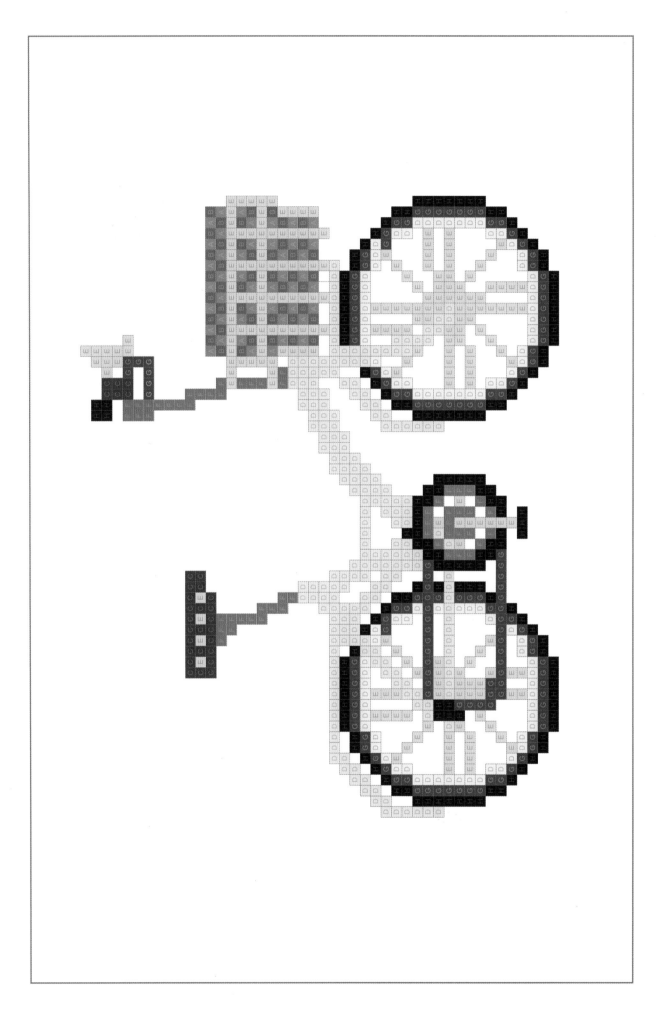

같이
달려요!

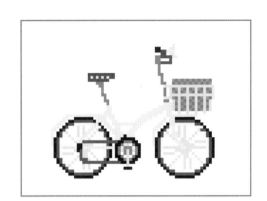

혹시 운동 좋아하시나요? 저는 많이 좋아하는 편입니다. 다양한 운동 중에서 가족, 친구, 연인과 함께 즐길 수 있는 '자전거 타기'를 특히 좋아합니다. 두 바퀴를 굴려 어디든 다닐 수 있으니 작은 여행을 떠나는 것 같기도 하거든요.

자, 우리 같이 자전거를 타고 피크닉을 떠나 볼까요?

COLOR PALETTE

A　　B　　C

D

E

F　　G　　H

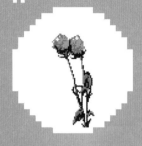
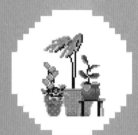

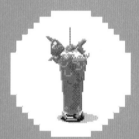
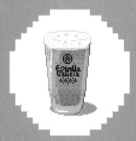
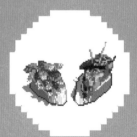

LEVEL 2

픽셀 아트
디테일 살리기

음영을 살려 사물을 픽셀로 표현하기

픽셀 아트의 매력은 입체감입니다. 60×80개의 적은 픽셀로도
입체적인 사물을 표현할 수 있어요. 컬러링을 마친 후
내가 칠한 그림이 튀어나와 보이는 신기한 경험을 하게 될지도 몰라요.

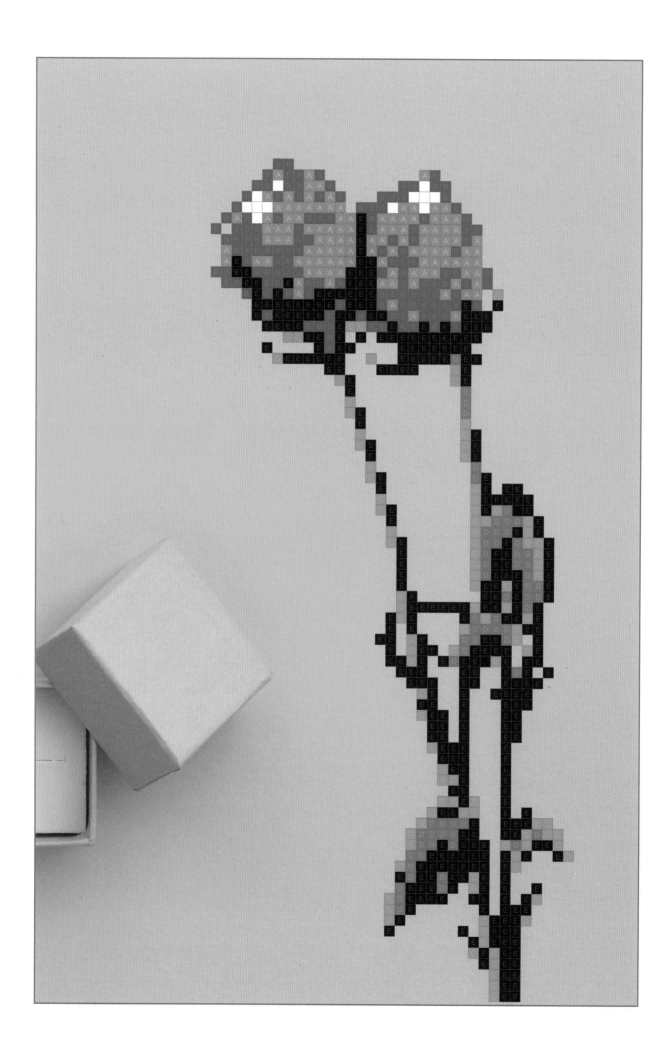

컬러링 바탕지 | 별책 09쪽

한 쌍의 장미

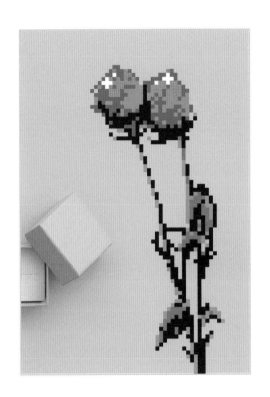

어느 날 우연히 눈에 들어온 장미 두 송이는 한 송이일 때보다도 더 완벽한 모습이었습니다. 마치 저와 제 반쪽이 만나 완벽한 짝이 되었듯이 말입니다.

COLOR PALETTE

A B

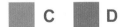

C D

E

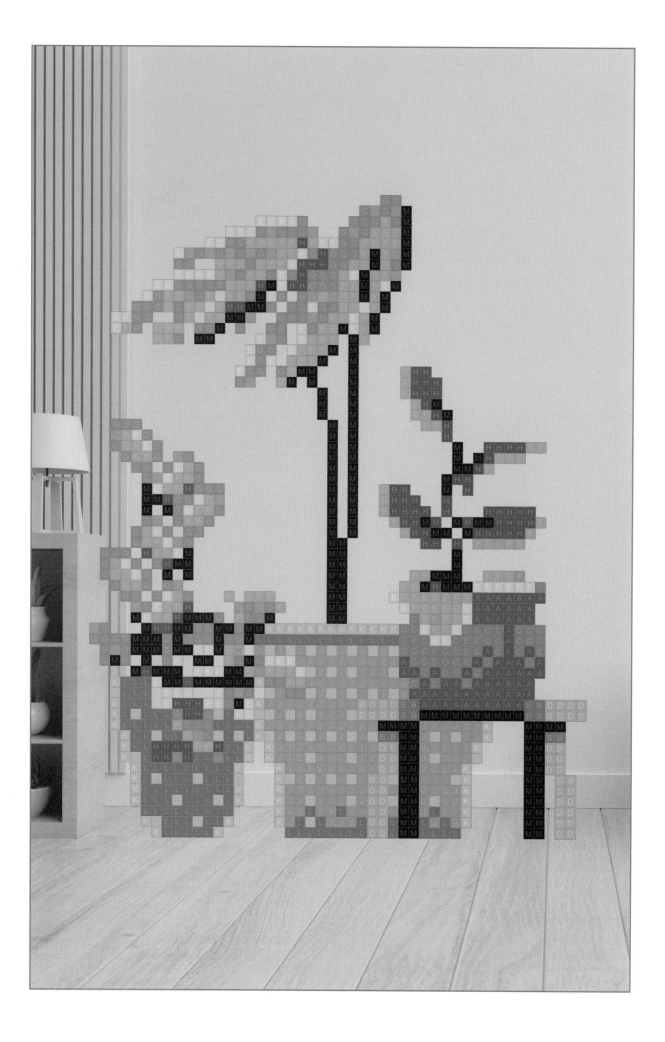

초록의
힘

초록초록한 식물들이 옹기종기 화분에 들어가
앉아있는 모습이 어쩐지 보기 좋습니다. 물을
줘야 한다는 것밖에는 식물에 대해 아는 것이 거
의 없지만, 식물이 건강한 기운을 듬뿍 가져다
준다는 것은 누구보다 잘 알고 있답니다.
초록은 힐링!

COLOR PALETTE

A

B	C

D	E

F	G	H

I	J

K	L	M

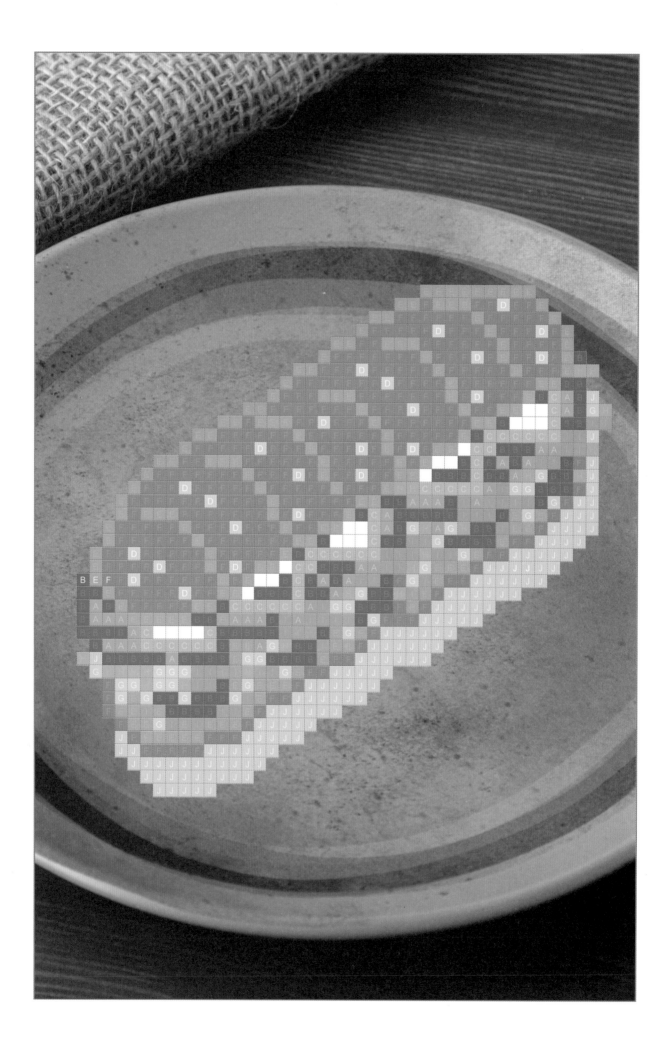

Morning
아침

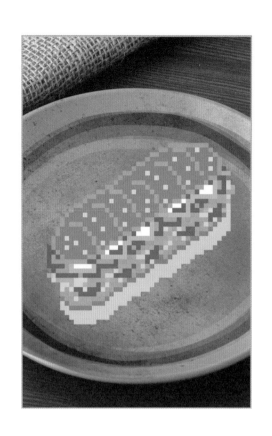

아침에 어울리는 빵은 역시 샌드위치 아닌가
요?! 포트에 물이 끓어오르고, 그라인더에서 커
피콩이 곱게 갈아져 나오면, 커피를 내려 샌드
위치의 짝을 찾아줍니다. 그럼 기분 좋고 든든
한 하루가 시작되지요.

COLOR PALETTE

■ A	■ B		
■ C	■ D	■ E	■ F
■ G	■ H	■ I	
■ J			

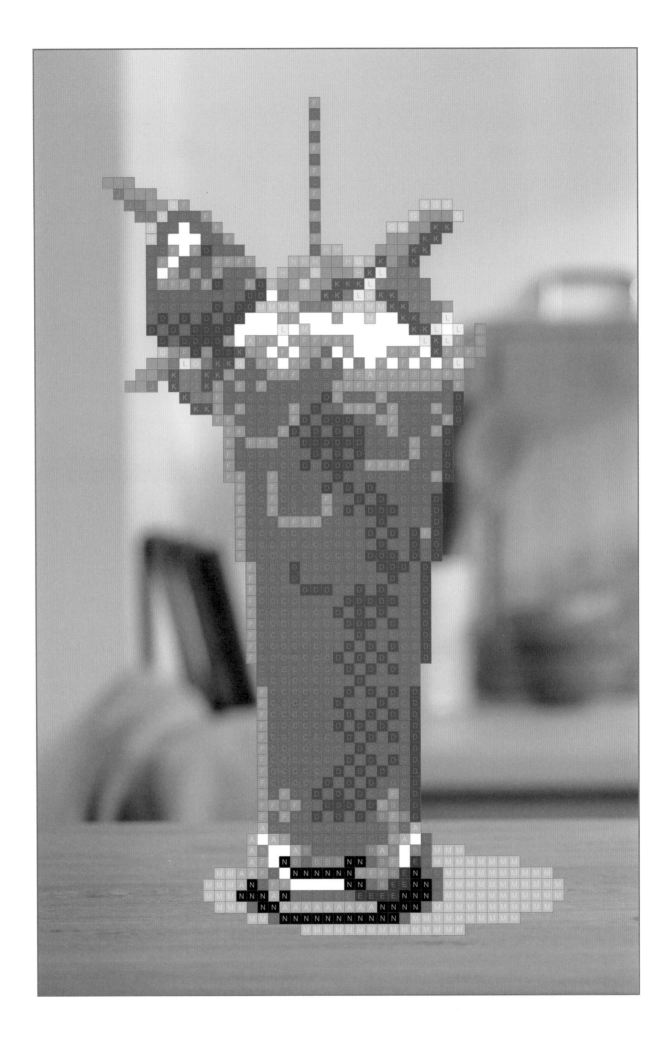

딸기주스

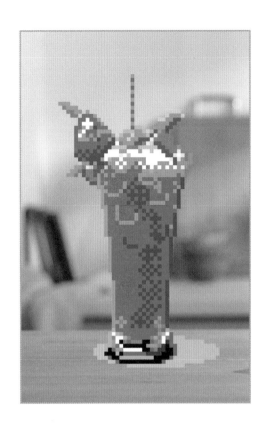

딸기만큼 달콤하고 상큼한 것이 또 있을까요?

COLOR PALETTE

A B C D E

F

G H I J K

L

M

N

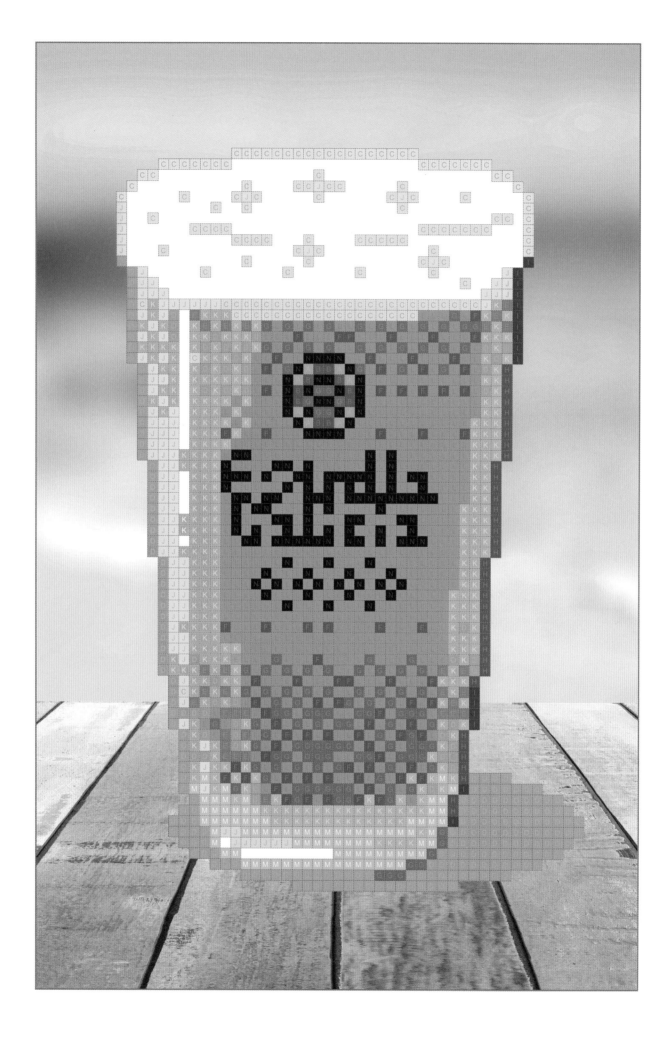

맥주
한 잔

하루의 마무리는 시원한 맥주 한 잔이라고 저는
믿습니다.
딱 한 잔만.

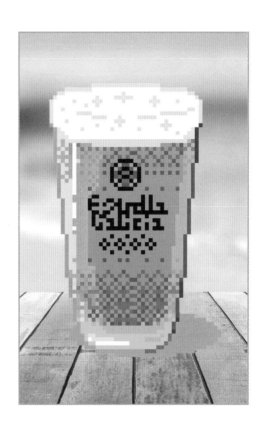

COLOR PALETTE

A　B

C　D　E　F　G　H　I

J　K　L

M

N

컬러링 바탕지 | 별책 19쪽

Tapas
타파스

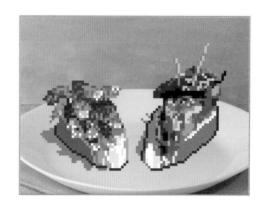

'타파스'는 스페인에서 즐겨 먹는 애피타이저 겸한 입 거리 안주예요. 바게트 위에 올린 짭조름한 토핑들이 군침을 싹 돌게 하지요. 저는 새우와 할라페뇨를 올린 타파스를 주문했어요. HOLA!

COLOR PALETTE

A B

C D E F

G H I J

K L M N

O P Q R S T

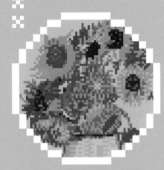
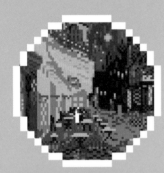
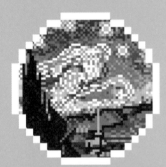
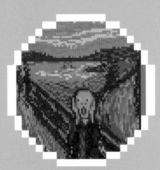
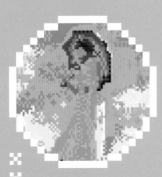

LEVEL 3

명화를
픽셀 아트로
표현하기

많은 분이 좋아하는 명화를 골라
80×100개의 픽셀로 만들어볼까요?
원화와는 다른 감동을 전해줄 겁니다.

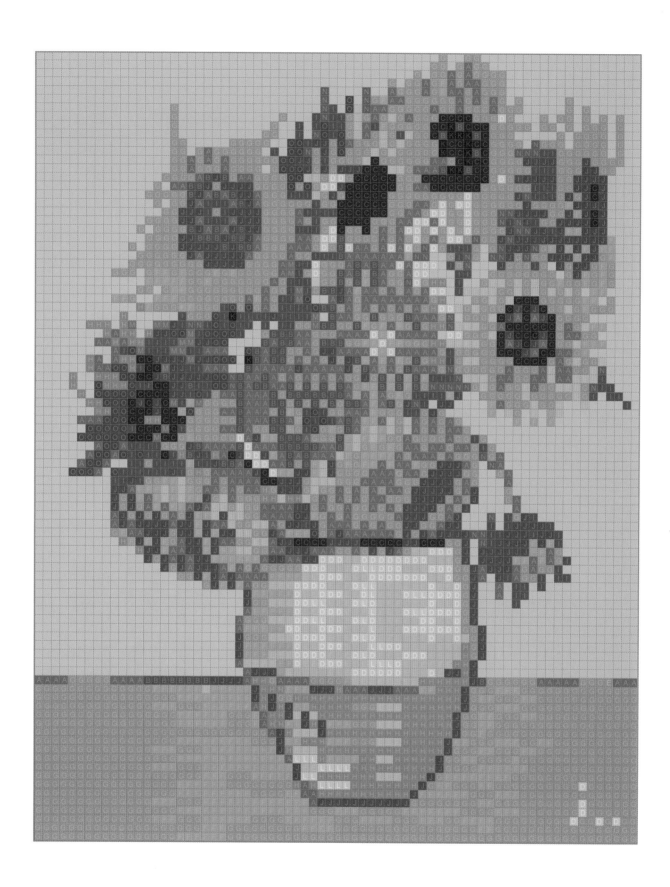

컬러링 바탕지 | 별책 21쪽

해바라기

CREATED IN 1888

빈센트 반 고흐Vincent van Gogh,
태양을 사랑했던 고흐,
그가 좋아했다던 꽃.

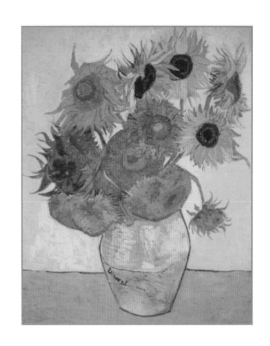

COLOR PALETTE

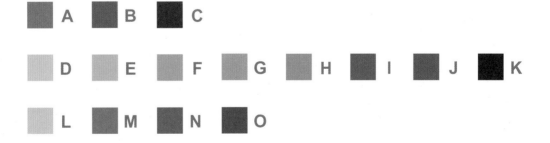

A B C

D E F G H I J K

L M N O

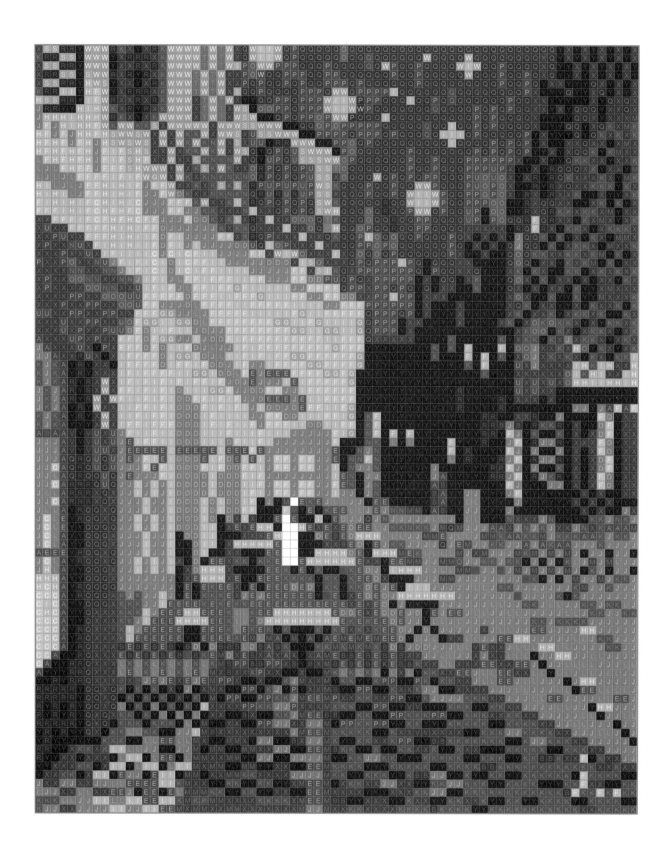

컬러링 바탕지 | 별책 23쪽

아를의 포룸 광장의 카페 테라스

CREATED IN 1853

빈센트 반 고흐Vincent van Gogh

그가 자주 가던 집 근처 카페와 거리의 밤 풍경.

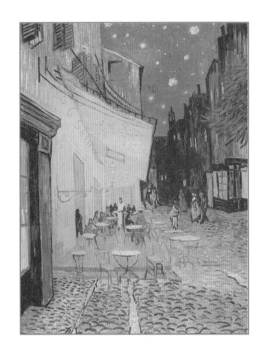

COLOR PALETTE

A B

C D E

F G

H I J K

L M

N O P Q R

S T U V W X Y

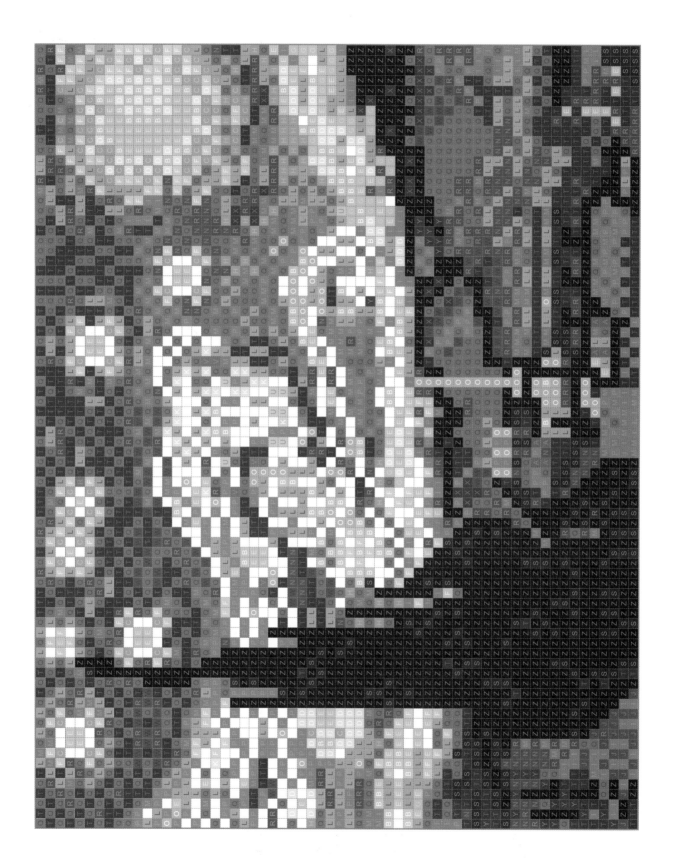

컬러링 바탕지 | 별책 25쪽

별이
빛나는 밤

CREATED IN 1889

빈센트 반 고흐Vincent van Gogh

푸른 밤, 마을을 휘감은 밝고 노란빛.

COLOR PALETTE

A

B　C

D　E

F　G　H　I　J

K　L　M　N　O　P　Q　R

S　T　U　V　W　X

Y　Z

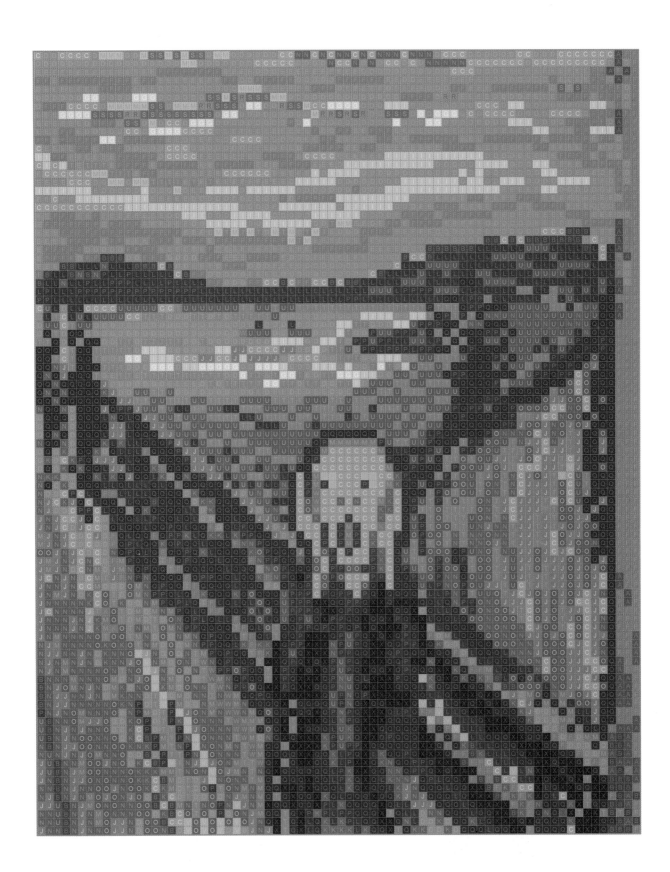

 컬러링 바탕지 | 별책 27쪽

절규

CREATED IN 1893

에드바르트 뭉크Edvard Munch
어지러운 색으로 이루어진 곡선들의 비명.

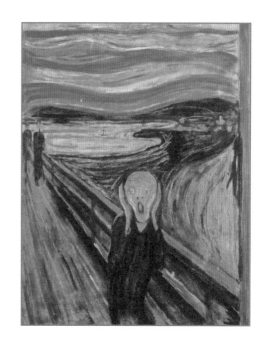

COLOR PALETTE

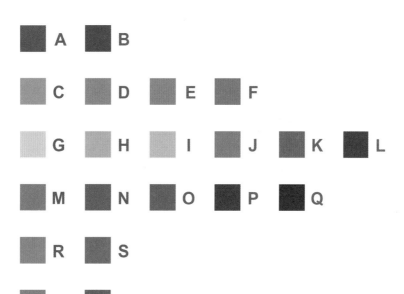

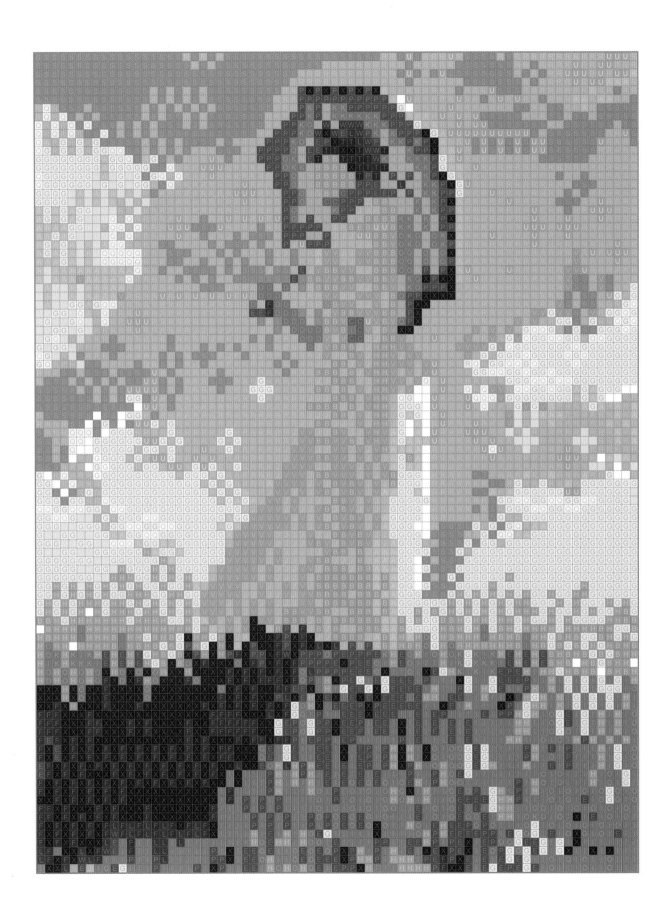

양산을 쓰고 왼쪽으로
몸을 돌린 여인

CREATED IN 1886

클로드 모네|Claude Monet

화창한 날에 사랑스러운 애인의 모습.

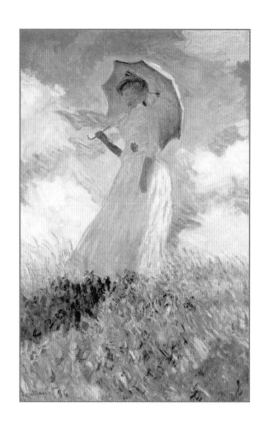

COLOR PALETTE

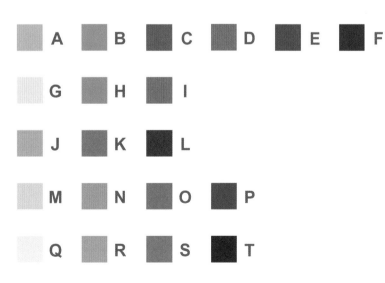

A B C D E F

G H I

J K L

M N O P

Q R S T

U V W X

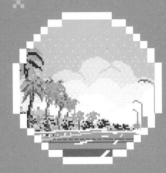
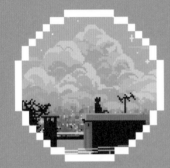
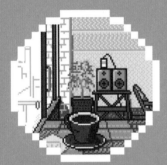
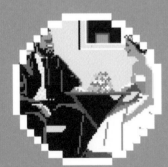
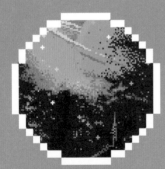

일상의 풍경과 우주 판타지를 담은 픽셀 아트웍을 소개합니다.

LEVEL 4

한장의
픽셀 아트
도전하기

일상의 풍경과 우주 판타지를 담은 픽셀 아트웍을 소개합니다.
100×130개의 많은 픽셀로 그린 픽셀화이므로
디테일의 차이가 느껴질 거예요.

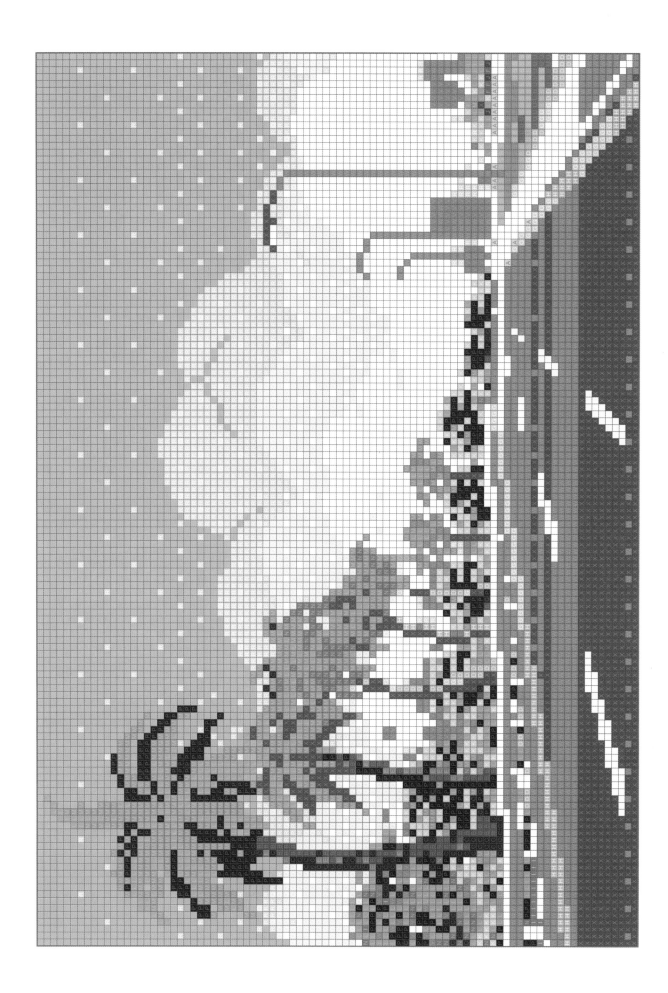

Travel
away

푸르른 파도를 끼고
뻥 뚫린 도로를 달리는 여행.
시원한 바다 냄새가 느껴지나요?

COLOR PALETTE

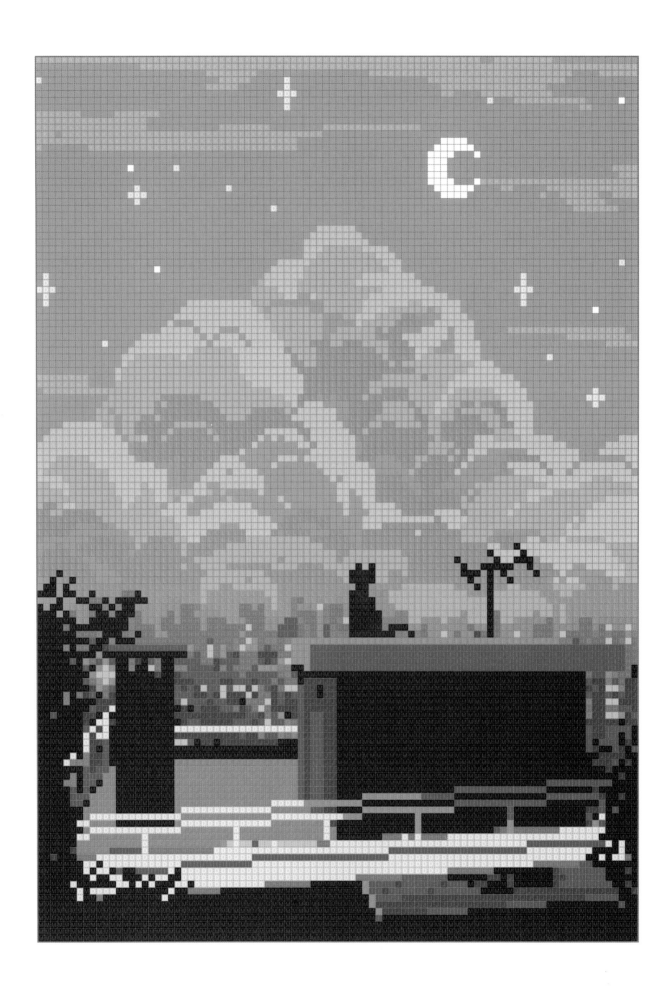

Cat on the rooftop

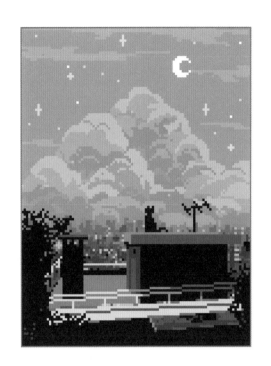

어느 날 밤, 작업실 근처 주택가 어느 지붕 위에 오밀조밀 모여 한가로이 그루밍하는 고양이를 만난 날이 기억납니다. 그 밤 그 순간 제가 떠올린 색감은…!

COLOR PALETTE

A B

C

D E F G H I J

K L

M

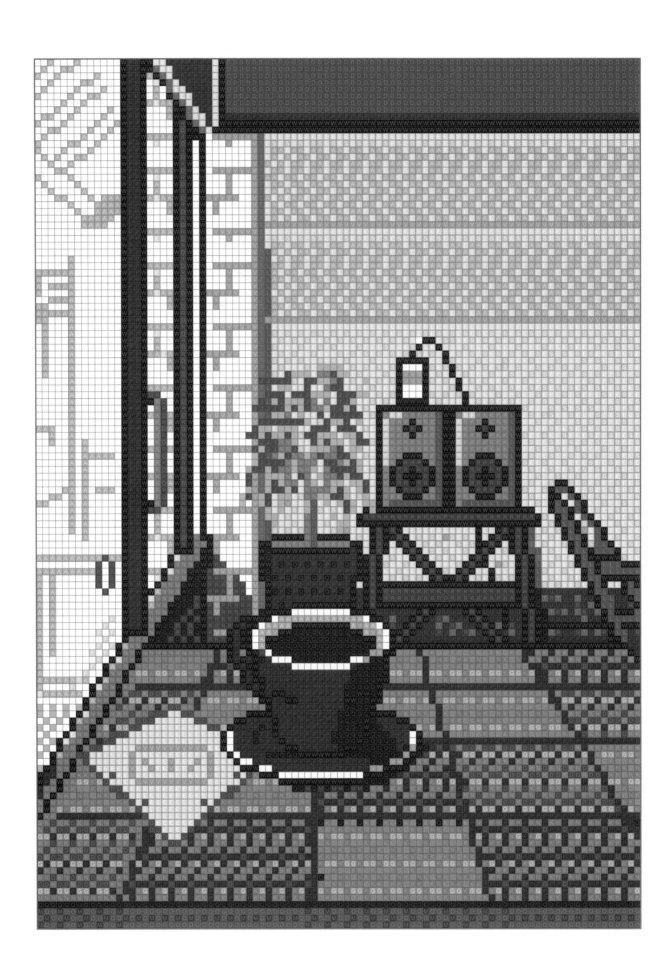

컬러링 바탕지 │ 별책 35쪽

Le Cafe

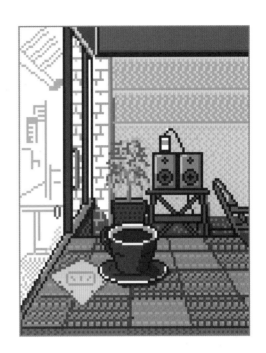

저의 단골 카페를 소개합니다. 가까이에 있으면
서 향도 맛도 좋고, 사장님 인심도 좋다면 즐겨
찾지 않을 이유가 없죠!

COLOR PALETTE

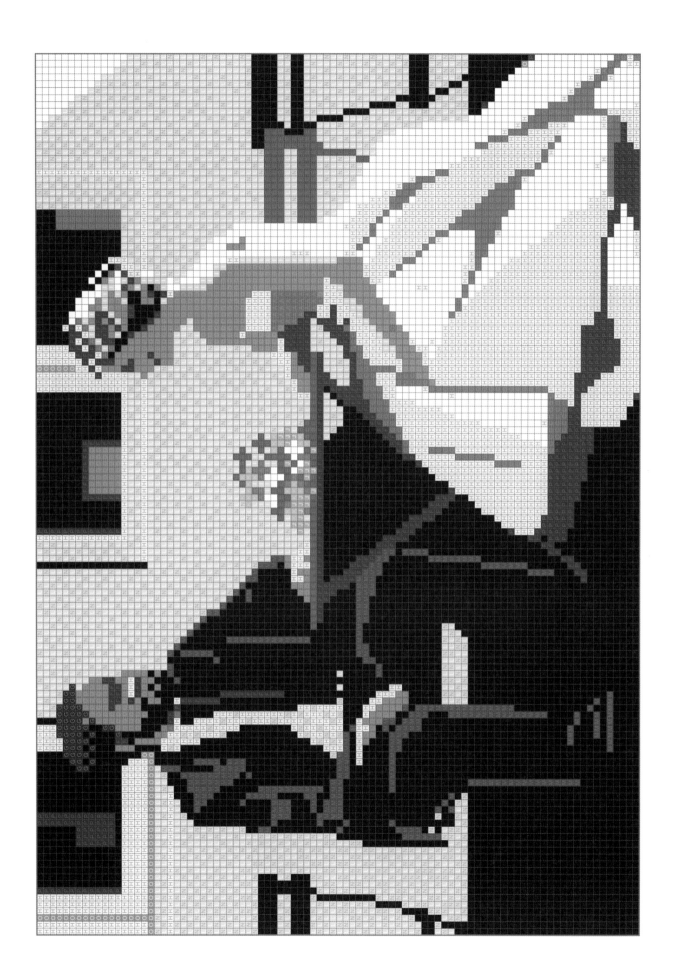

Happy Smile

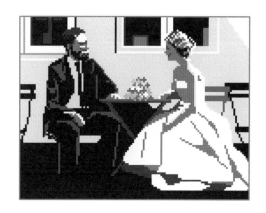

소중한 사람을 바라봅니다. 그리고 앞으로의 행복을 약속합니다.
지금, 두 사람은 행복한 매일을 보내고 있습니다.

COLOR PALETTE

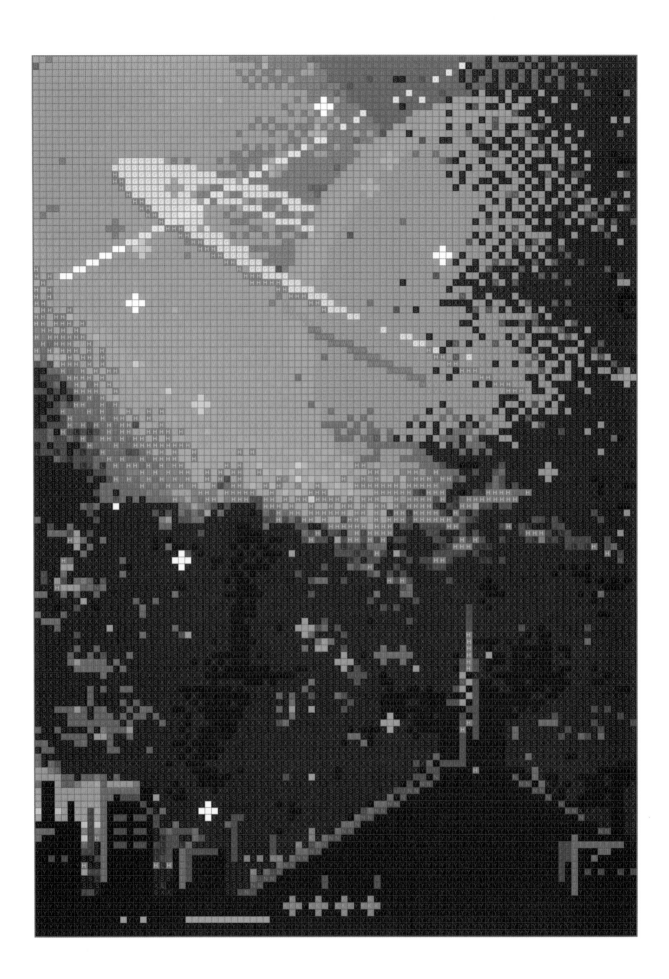

Digital Love

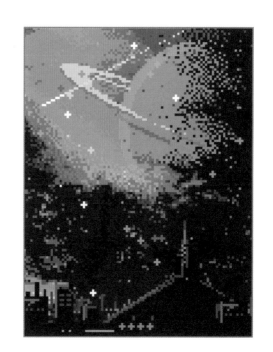

'디지털 러브'라는 다프트 펑크(Daft Punk)의 음
악을 듣고 영감을 얻어 그린 픽셀 아트입니다.
디지털 음악의 리듬앤블루스(R&B)가 주는 판타
지를 함께 느껴보세요.

COLOR PALETTE

픽셀 아트 컬러링

펴낸날 초판 1쇄 2021년 7월 30일

지은이 주재범
펴낸이 임호준
출판 팀장 정영주
책임 편집 김유진 | **편집** 이상미
디자인 유채민 | **마케팅** 길보민
경영지원 나은혜 박석호 | **IT 운영팀** 표형원 이용직 김준홍 권지선

인쇄 상식문화

펴낸곳 비타북스 | **발행처** (주)헬스조선 | **출판등록** 제2-4324호 2006년 1월 12일
주소 서울특별시 중구 세종대로 21길 30 | **전화** (02) 724-7633 | **팩스** (02) 722-9339
포스트 post.naver.com/vita_books | **블로그** blog.naver.com/vita_books | **인스타그램** @vitabooks_official

ⓒ 주재범, 2021

ISBN 979-11-5846-359-5 13650

비타북스는 독자 여러분의 책에 대한 아이디어와 원고 투고를 기다리고 있습니다.
책 출간을 원하시는 분은 이메일 vbook@chosun.com으로 간단한 개요와 취지, 연락처 등을 보내주세요.

비타북스는 건강한 몸과 아름다운 삶을 생각하는 (주)헬스조선의 출판 브랜드입니다.

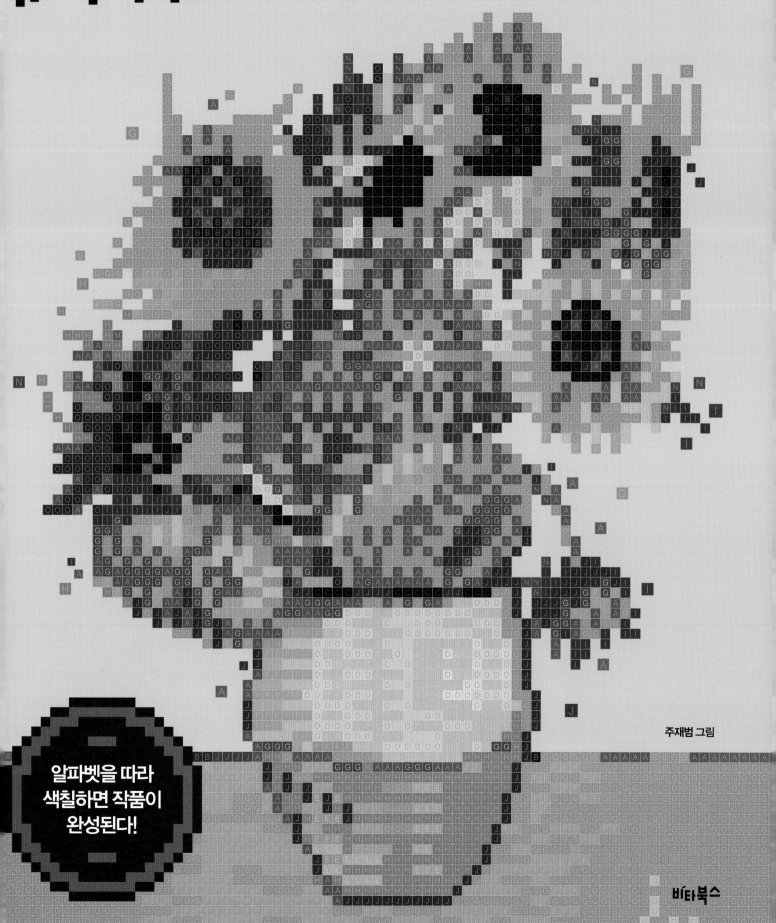

PIXEL ART

픽셀 아트 컬러링 별책

COLORING

주재범 그림

알파벳을 따라
색칠하면 작품이
완성된다!

비타북스

• CONTENTS •

일러두기

픽셀 아트 컬러링 별책의 바탕지 뒷면에는 작품명과 함께
해당 작품을 채색하기 위한 '컬러 팔레트' 페이지가
안내되어 있습니다.

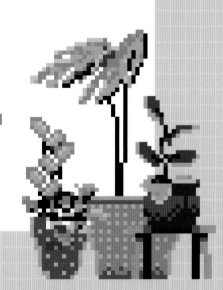

Level 1.
픽셀과 친해지기

How's it going? 어떻게 지내세요?

컬러 팔레트 _ 가이드북 11쪽

Level 1.
픽셀과 친해지기

헬로우 살구

컬러 팔레트 _ 가이드북 13쪽

Level 1.
픽셀과 친해지기

펜펜이

컬러 팔레트 _ 가이드북 15쪽

Level 1.
픽셀과 친해지기

같이 달려요

컬러 팔레트 _ 가이드북 17쪽

Level 2.
픽셀 아트 디테일 살리기

한 쌍의 장미

컬러 팔레트 _ 가이드북 21쪽

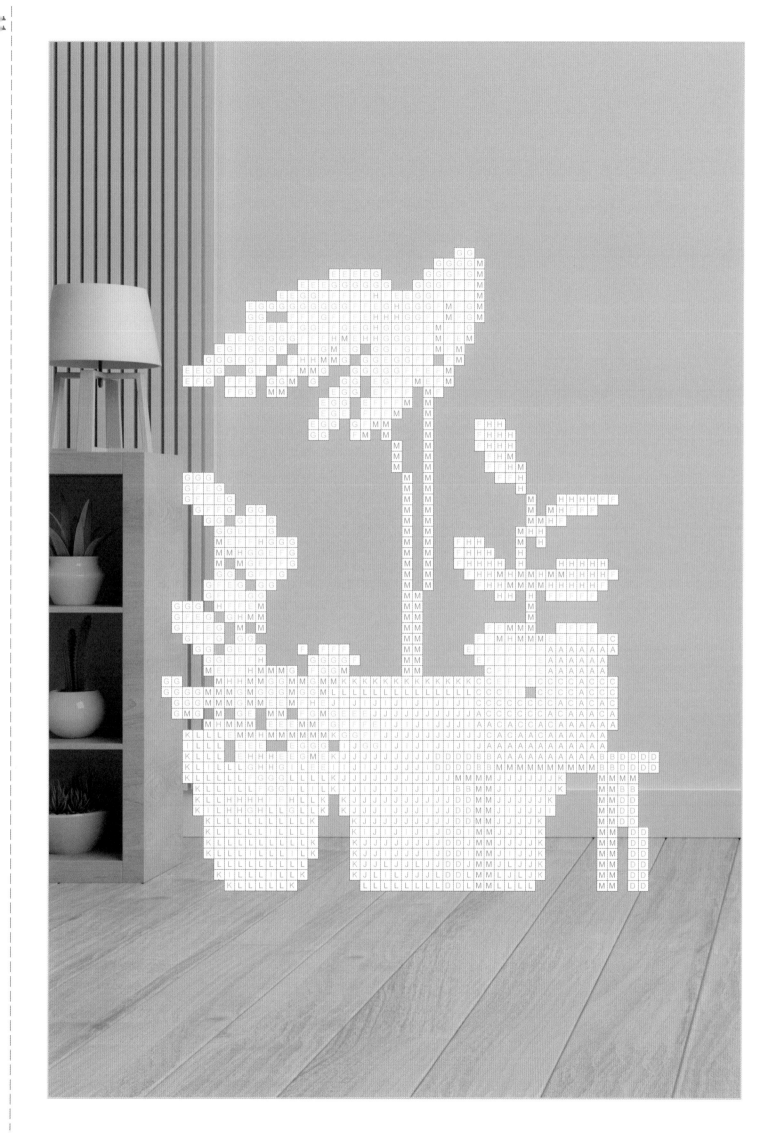

Level 2.
픽셀 아트 디테일 살리기

초록의 힘

컬러 팔레트 _ 가이드북 23쪽

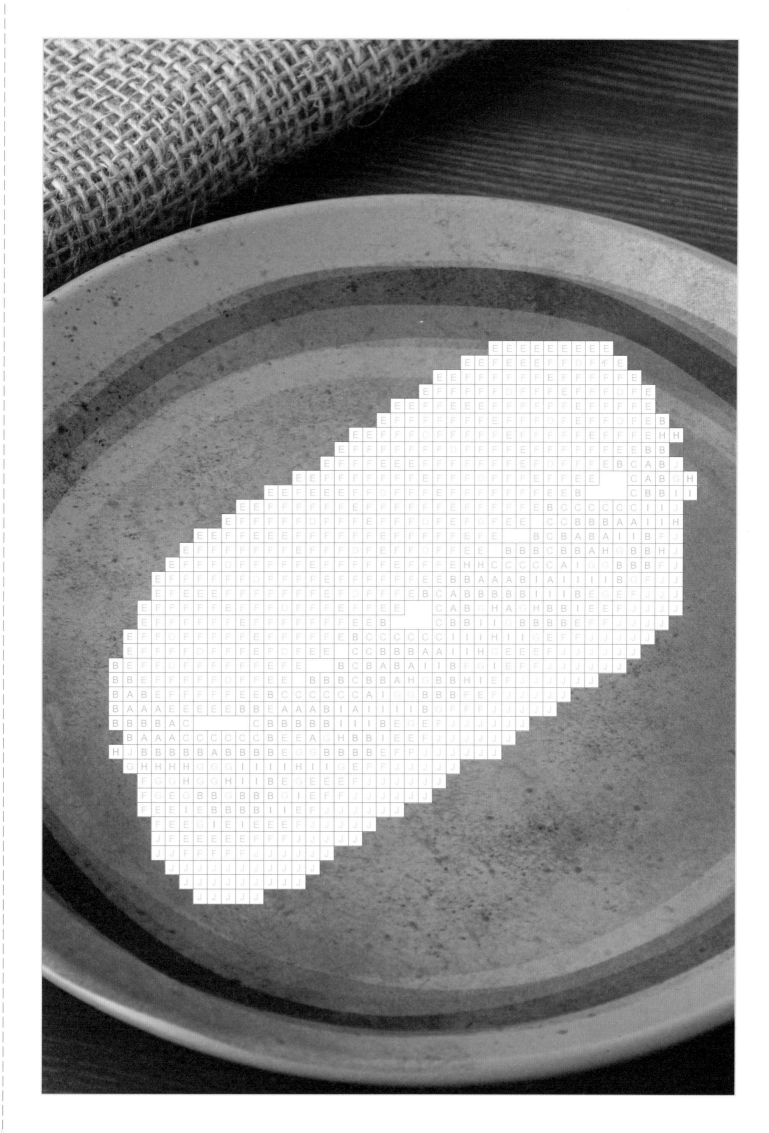

Level 2.
픽셀 아트 디테일 살리기

Morning 아침

컬러 팔레트 _ 가이드북 25쪽

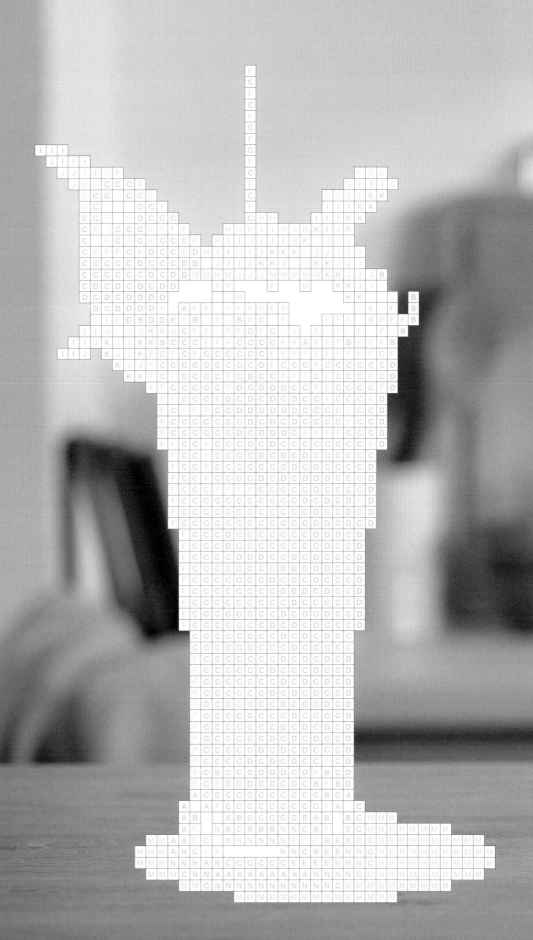

Level 2.
픽셀 아트 디테일 살리기

딸기주스

컬러 팔레트 _ 가이드북 27쪽

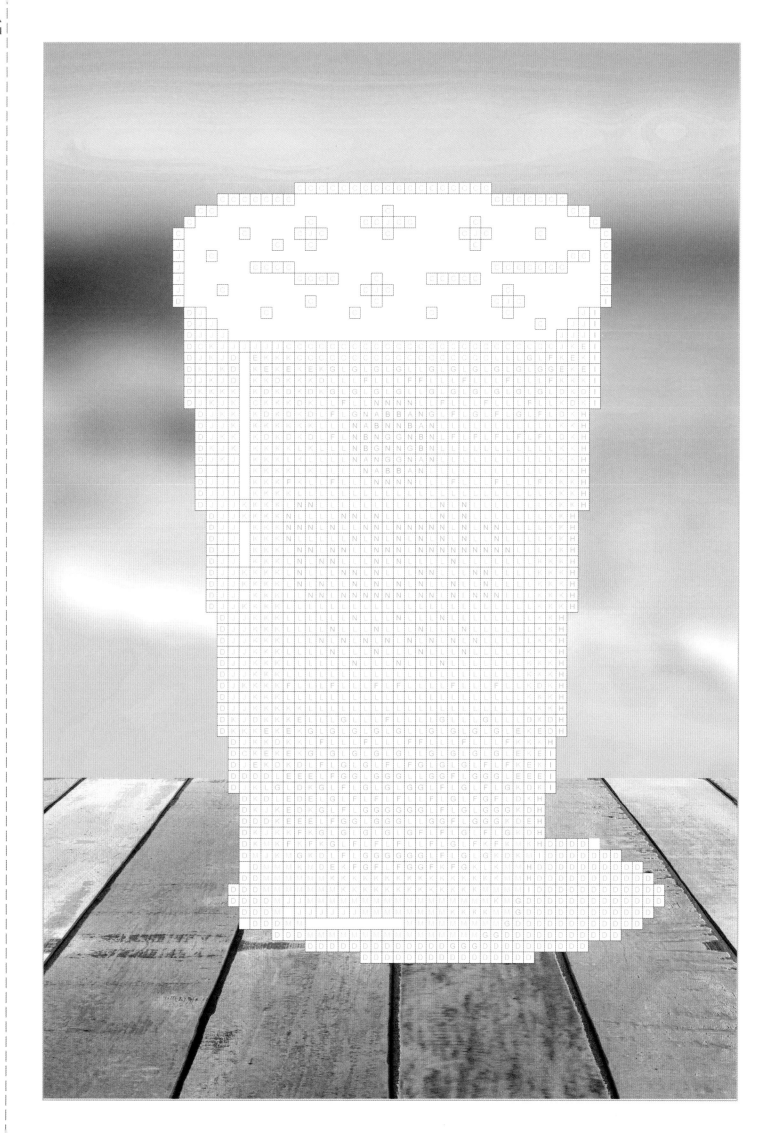

Level 2.
픽셀 아트 디테일 살리기

맥주 한 잔

컬러 팔레트 _ 가이드북 29쪽

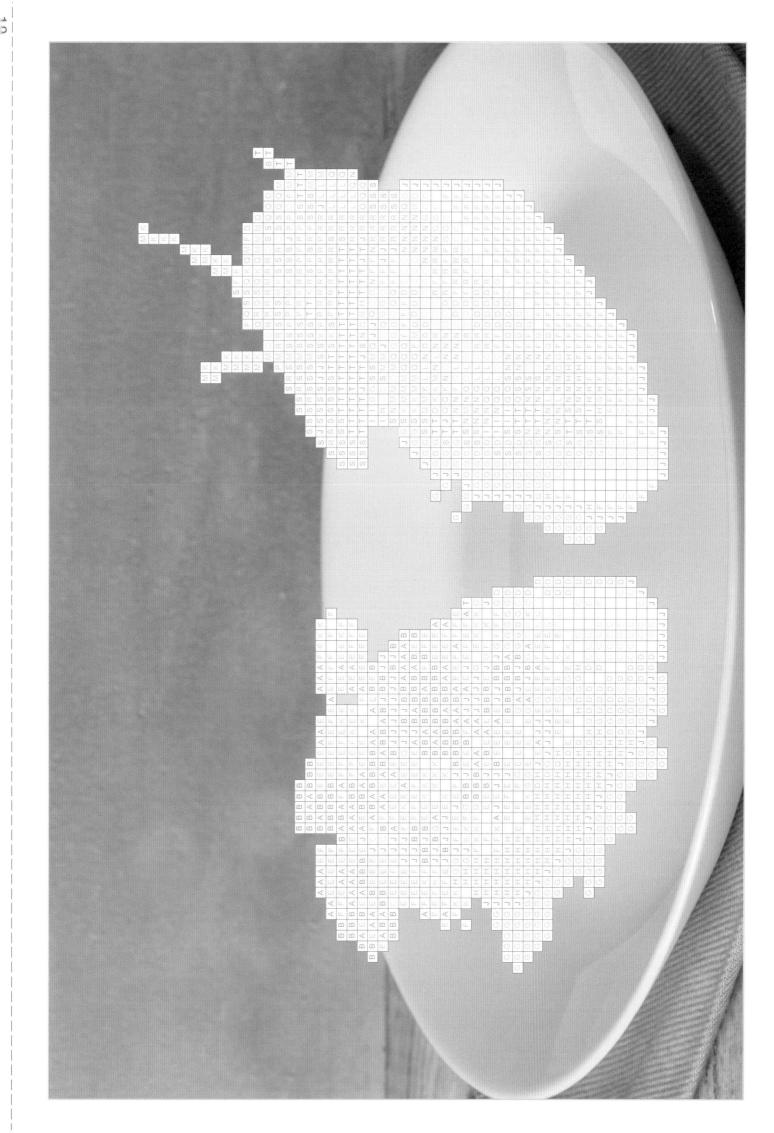

Level 2.
픽셀 아트 디테일 살리기

Tapas 타파스

컬러 팔레트 _ 가이드북 31쪽

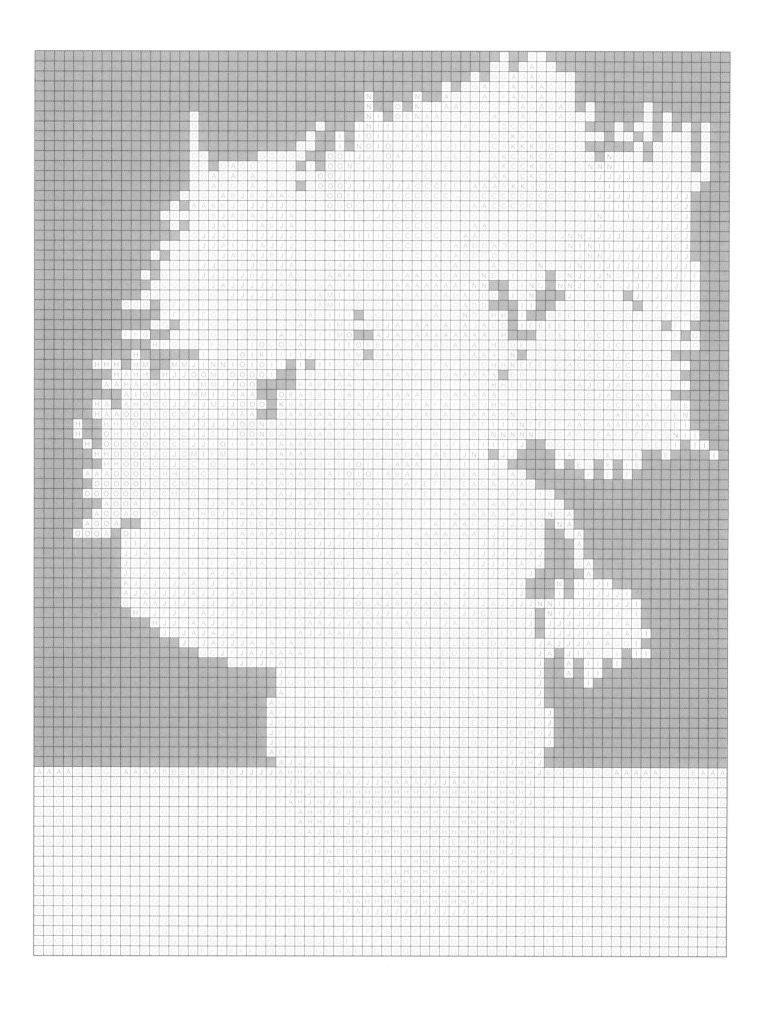

Level 3.
명화를 픽셀 아트로 완성하기

해바라기

컬러 팔레트 _ 가이드북 35쪽

Level 3.
명화를 픽셀 아트로 완성하기

아를의 포룸 광장의 카페 테라스

컬러 팔레트 _ 가이드북 37쪽

Level 3.
명화를 픽셀 아트로 완성하기

별이 빛나는 밤

컬러 팔레트 _ 가이드북 39쪽

Level 3.
명화를 픽셀 아트로 완성하기

절규

컬러 팔레트 _ 가이드북 41쪽

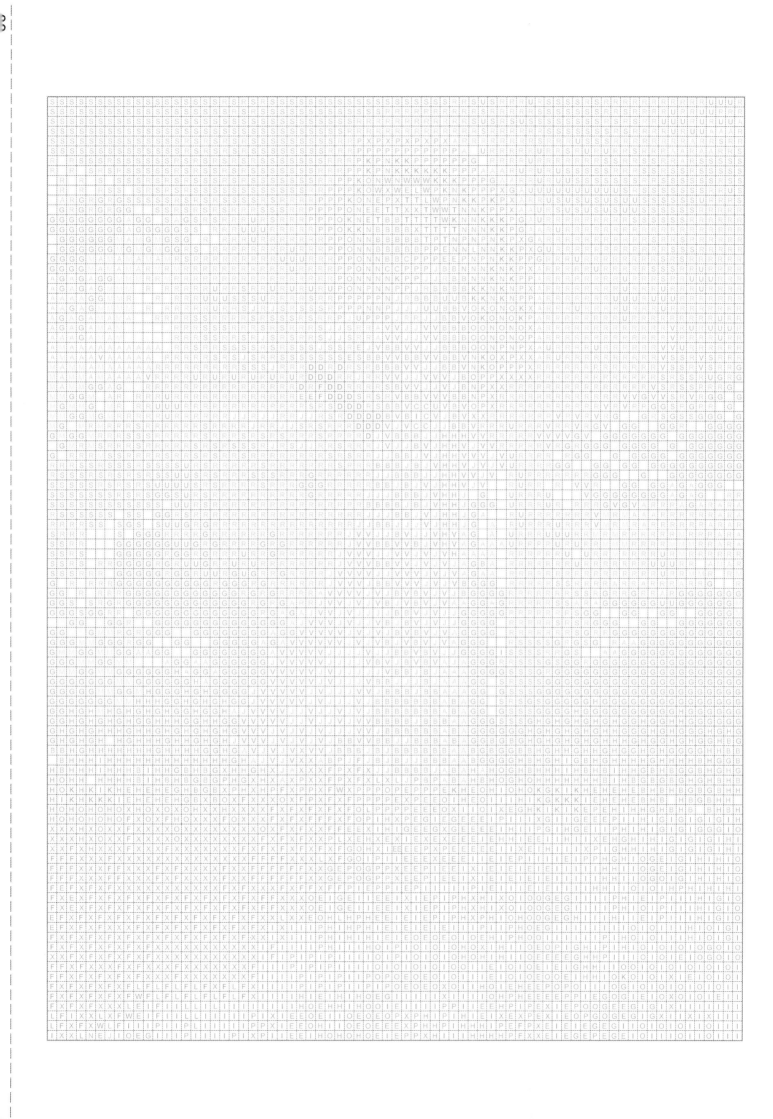

Level 3.
명화를 픽셀 아트로 완성하기

양산을 쓰고 왼쪽으로 몸을 돌린 여인

컬러 팔레트 _ 가이드북 43쪽

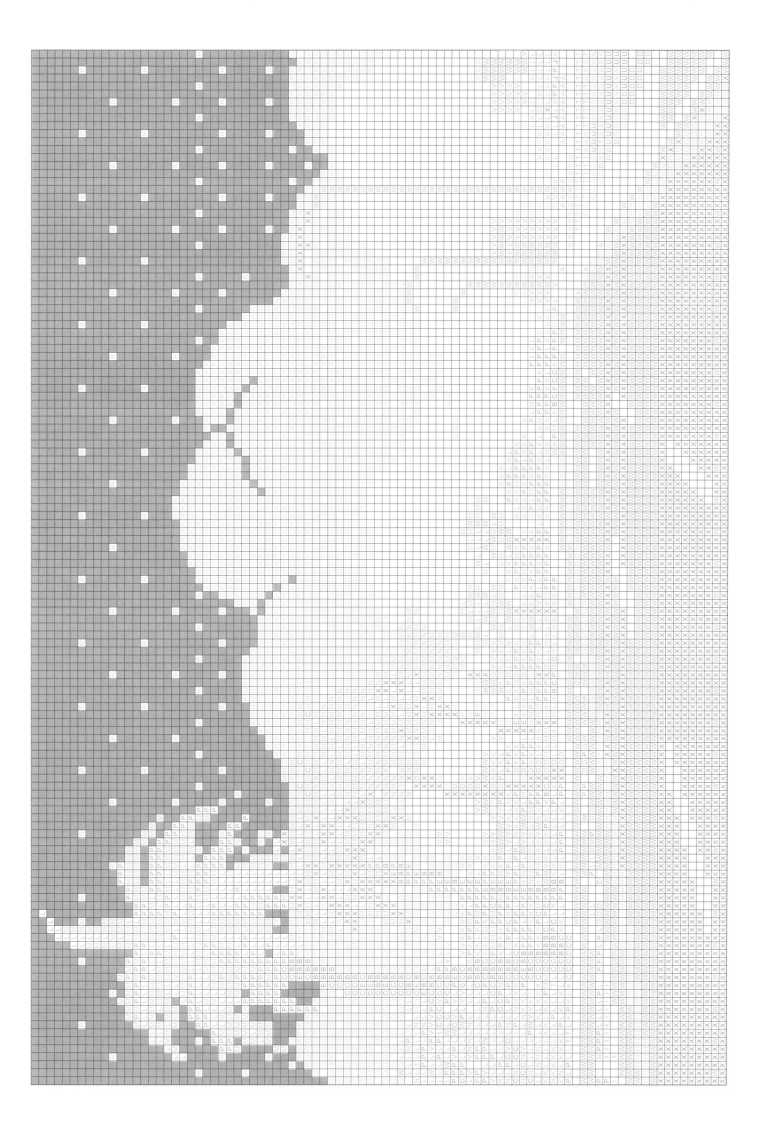

Level 4.
한장의 픽셀 아트 도전하기

Travel away

컬러 팔레트 _ 가이드북 47쪽

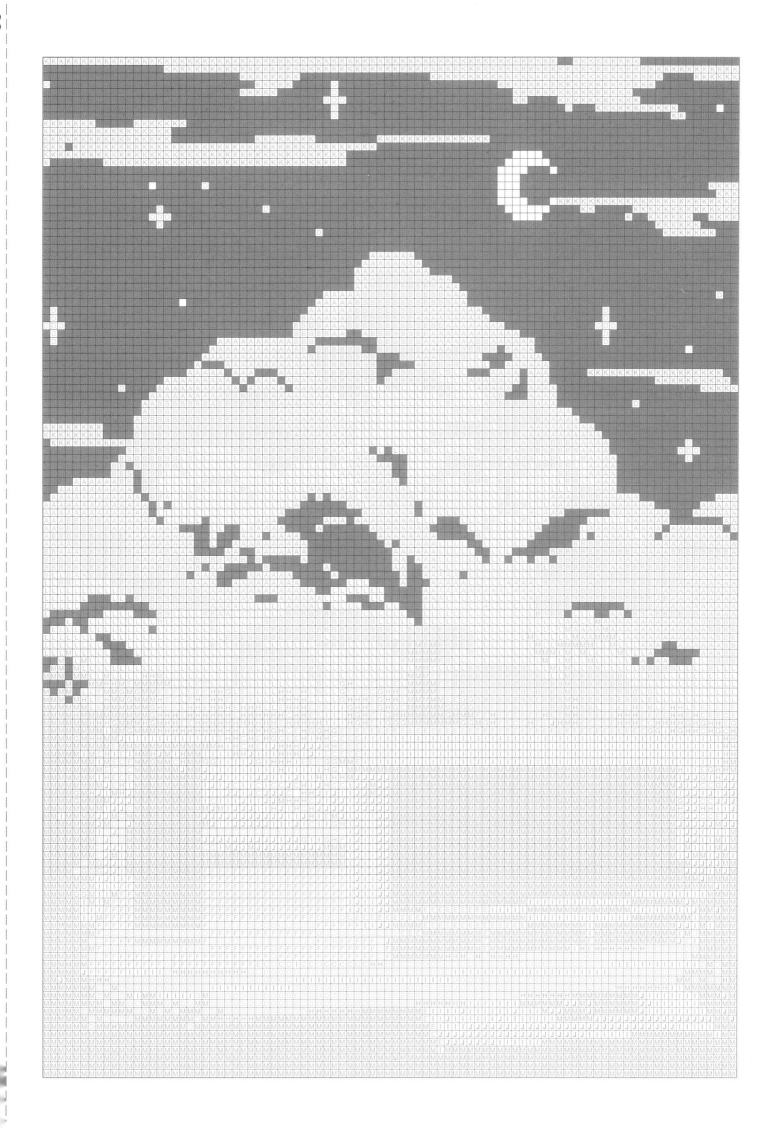

Level 4.
한장의 픽셀 아트 도전하기

Cat on the rooftop

컬러 팔레트 _ 가이드북 49쪽

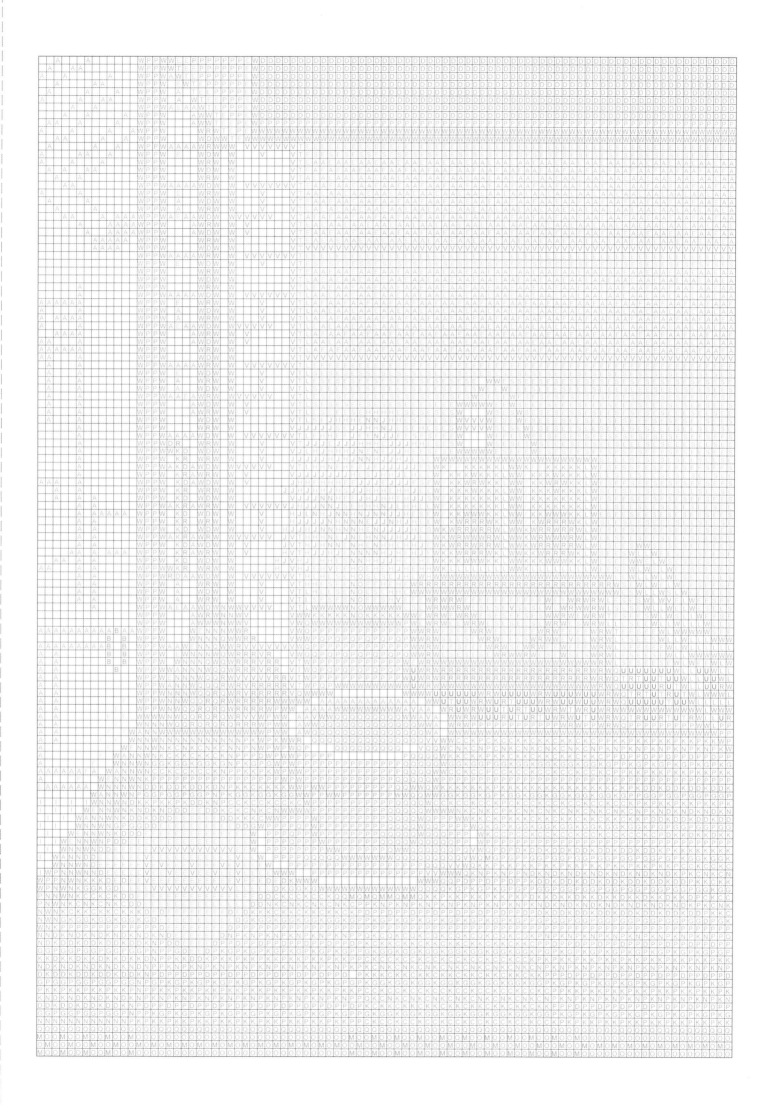

Level 4.
한장의 픽셀 아트 도전하기

Le Cafe

컬러 팔레트 _ 가이드북 51쪽

Level 4.
한장의 픽셀 아트 도전하기

Happy Smile

컬러 팔레트 _ 가이드북 53쪽

Level 4.
한장의 픽셀 아트 도전하기

Digital Love

컬러 팔레트 _ 가이드북 55쪽

이 책에 수록된 픽셀 아트 작품 소개

픽셀과 친해지기

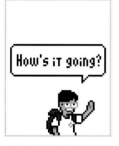 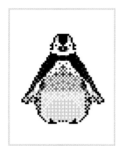 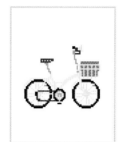 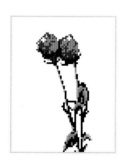

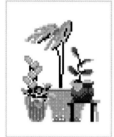

명화를 픽셀 아트로 완성하기

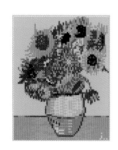 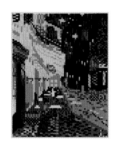 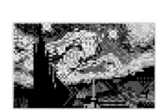 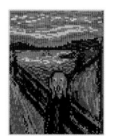 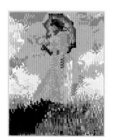

한장의 픽셀 아트 도전하기

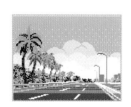 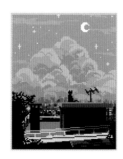 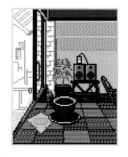 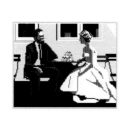 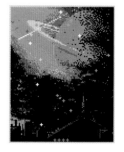

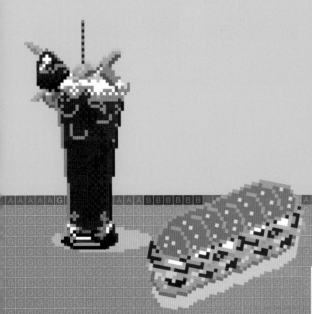

이 책은 두 권으로 구성되었습니다.

9 791158 463595 13650

이 책은 두 권으로 구성되었습니다.